中国民间书法大系

楼兰简牍墨迹

上海书画出版社

图书在版编目（CIP）数据

楼兰简牍墨迹／上海书画出版社编.—上海：上海书
画出版社，2003.7
（中国民间书法大系）
ISBN 7-80672-608-X

I.楼... II.上... III.①木简－行书－法书－中国－魏
晋南北朝时代②木简－草书－法书－中国－魏晋南
北朝时代　IV.J292.23

中国版本图书馆CIP数据核字（2003）第050682号

责任编辑　　　庄新兴
封面设计　　　潘志远
技术编辑　　　吴蕃中

楼兰简牍墨迹　　　　上海书画出版社编

上海书画出版社　出版发行
地址：　上海市钦州南路81号
邮编：　200235
网址：　www.duoyunxuan.com
E-mail: shcpph@online.sh.cn

上海出版印刷有限公司印刷
各地新华书店经销
开本：　890 × 1240　1/16
印张：　1　印数：1-5,000
2003年7月第1版　2003年7月第1次印刷

ISBN 7-80672-608-X/J·536
定价：　18元

楼兰简牍墨迹简介

楼兰，位于新疆罗布泊的西北岸，是一个在中国历史上一度既有名而又非常重要的城邑，曾经是三国魏、西晋和前凉的西域长史治所，是前秦、后凉、西凉的军事重镇，后来被废弃。

在清代之末，楼兰古城遗址被发现并遭到多次盗掘，先后出土了佛像、钱币、纺织品、漆器、木器、金属制品、琉璃制品、渔猎工具、印章和文书等大量古器物，其中文书的数量最多。那些文书，通常被人们称为楼兰文书，有时还被人称为楼兰遗墨。

楼兰文书主要是当地不同之时的行政机构和驻军的公文及公私往来信件。它们的内容非常丰富，不但涉及了楼兰城的驻军、屯垦、户籍、水利、贸易、法律、仓库、医疗、邮递、契约、手工业等诸方面的情况，还涉及了楼兰城与敦煌、酒泉、姑臧、焉耆、龟兹、鄯善和高昌等地的联系情况，对研究中国古代历史具有重要价值。

楼兰文书，大部分是用汉字书写的，另外一小部分是用印度的一种佉卢文书写的。它们都被书写在木简和纸上。由于作为文书载体的木片和纸张本来就不甚坚固，经历了大自然千多年无情的风霜之后，楼兰文书大部分残损，幸得鬼神呵护，其字迹还清晰可辨。

在艺术研究方面，同类作品中完整件的可研究面必然超过残件。立于这一角度去研究楼兰文书，那

么被研究的第一对象自然就是那些楼兰木简文书，因为完整的木简文书还存在一定的数量，完整的纸本文书就实在罕见了。

在楼兰木简文书中，最值得研究的重要问题是那些无纪年木简与时代的关系。对楼兰文书的内容加以留意，不论是木简文书还是纸本文书，不论是完整件还是残件，可发现一些带有纪年的作品，如书于公元二六三年的三国魏末期的《景元四年》简、书于公元二六五年的三国魏最后一年的《（咸）熙二年十一月》残纸，书于公元二六六年的西晋初期的《泰始二年十一月廪册一斛七斗六升》简，书于公元三一〇年的西晋之末的《永嘉四年八月十九日》残纸和《（永）嘉四年十月十二（日）》残纸等。这些带有明确纪年的楼兰文书，不但是反映三国魏末期至西晋末期书法发展具体形况的标准件，还是开启那些楼兰无纪年木简所属时代问题之锁的钥匙，是一批可作为对楼兰无纪年木简进行分期断代的度量器。

凡结构和用笔情况古于泰始二年作品的必为西晋前作品，作品而未古于泰始二年作品的必为西晋木简，凡结构和用笔情况古于永嘉四年作品古的多为西晋末期之后的木简。以那些带纪年的楼兰文书去逐一对照无纪年的楼兰木简文书，可发现楼兰木简文书大多数为西晋书手之作，三国魏木简文书存量并不很多，出于十六国时期书手的木简为数颇少。在无纪年的楼兰木简中，《胡支得失皮铠一领》、《刘得秋失大戟一枚》是典型的西晋早期之作；写法与陆机《平复帖》相类的《从胡当散供三斛谷》是西晋中期的作品；《李柏疏》按其结构和用笔不会早于西晋中期，属于西晋晚期的可能性最大；《何将城内田明日之讫便当斫地下种》残简写法已近东晋王羲之体，不像西晋书手所为，疑是十六国时期的书作。

楼兰木简文书，历经了三国魏、西晋和十六国三个时期，涉及了很多书手，在书法的结构和用笔方面始终沿着由古至今的方向不断发展，逐渐成熟，形成了一部该阶段的基层书法史图录。这部图录，不只在汉字的书写方面清楚地展示了隶法从有到无而使古意从浓到淡的一个渐变过程，还通过了书法方面的笔法、构形、风格等显露了当时书手的写字技巧和审美观念。为此，楼兰木简文书对今人研究古代书法具有极其重要的价值，对今人的书法创作也有着一定的学习和借鉴之处。

庄新兴

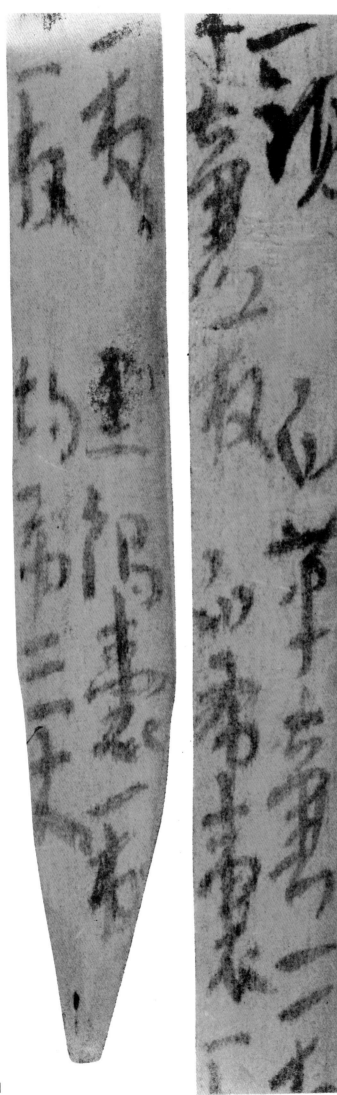

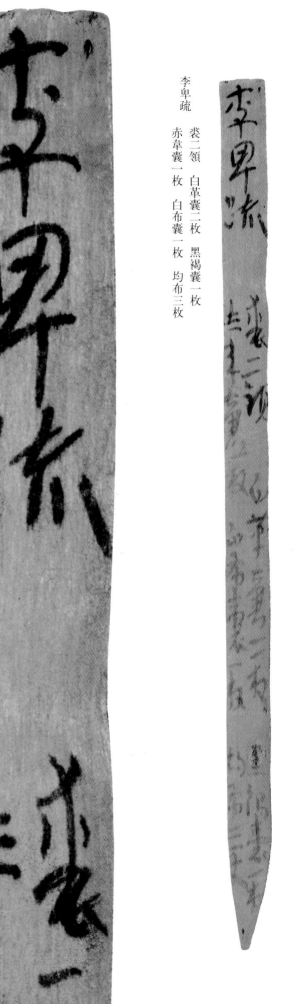

李卑疏

裘二領　白革囊二枚　黑褐囊一枚

赤韋囊一枚　白布囊一枚　均布三枚

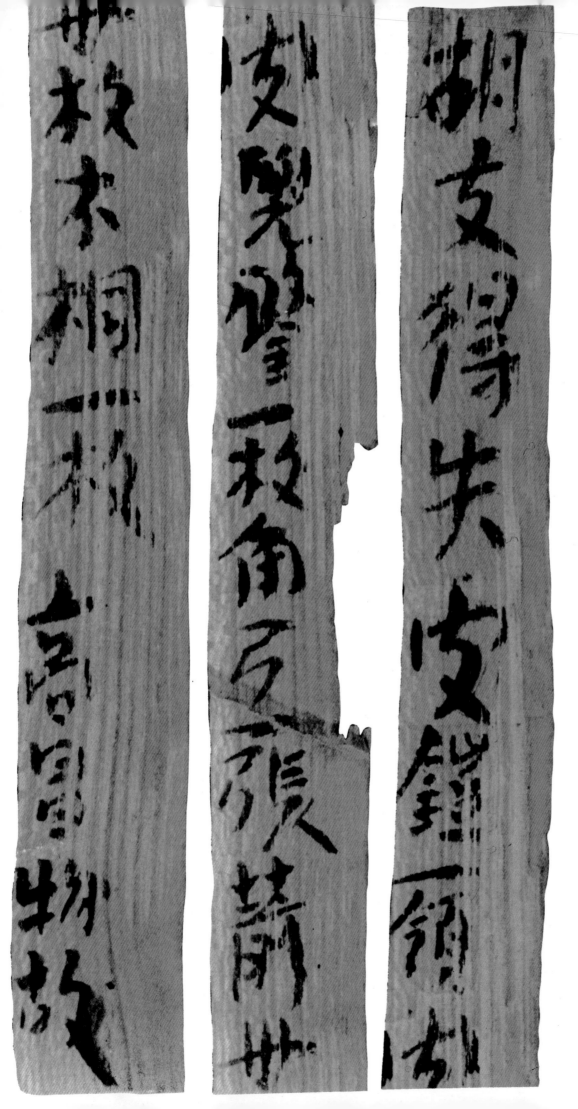

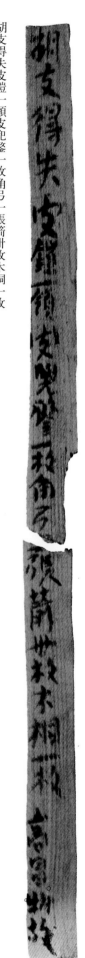

胡支得失皮鎧一領皮兜鍪一枚角弓一張箭卅枚木桐一枚

2

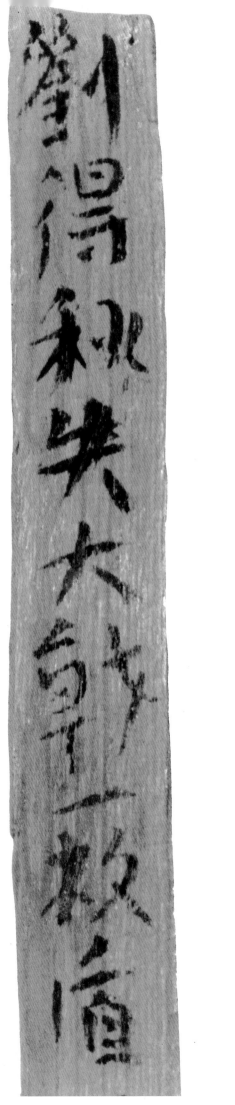

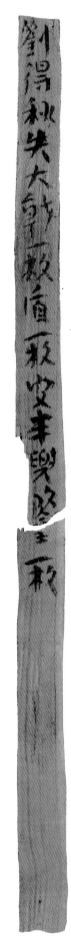

3

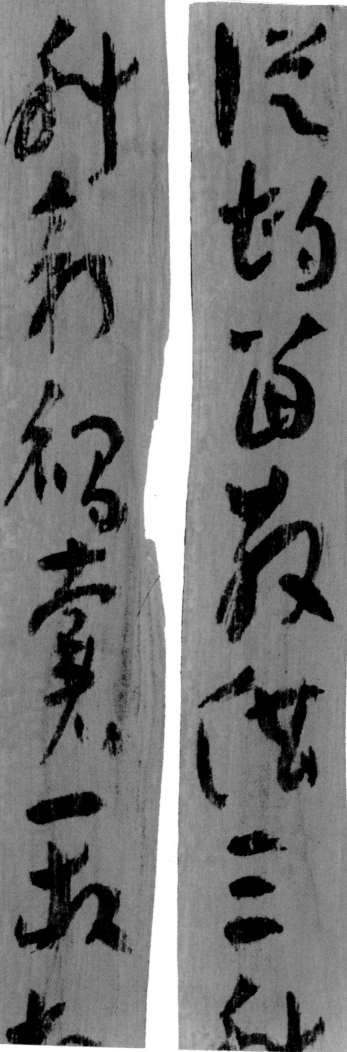

從胡當散供三斛穀褐囊一枚胡索一張

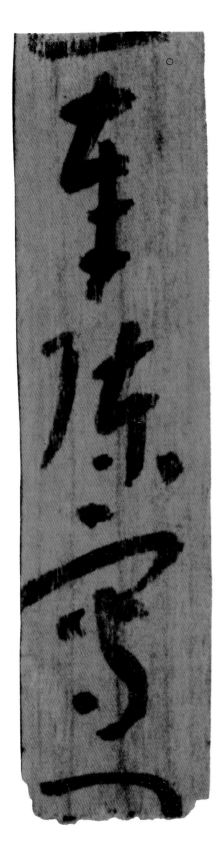
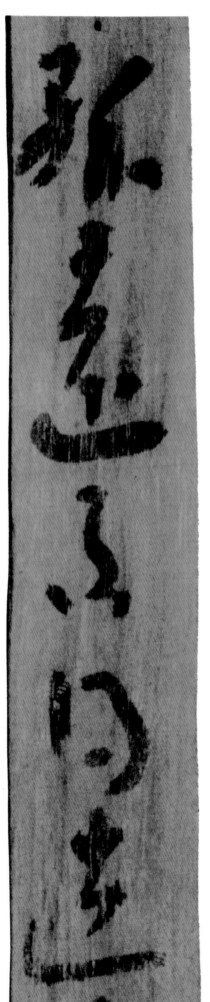
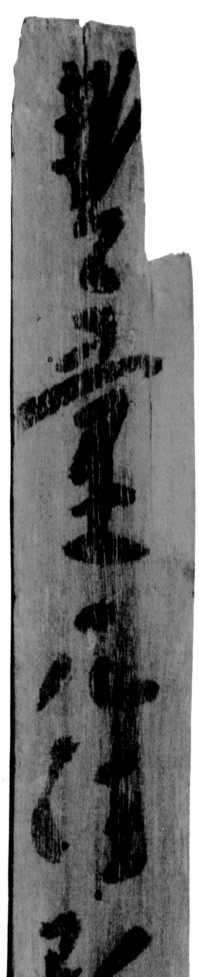

豐量□□孤遠不得還奉陳寫□

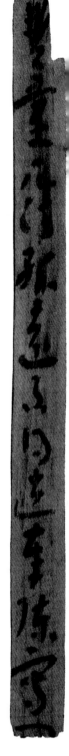

5

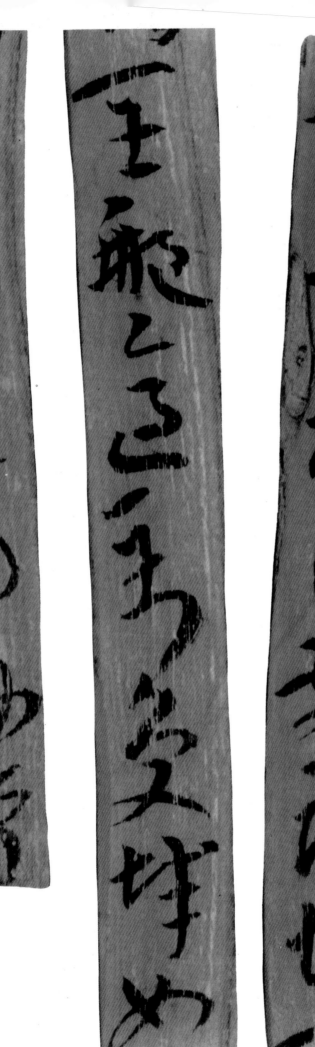

書不得即日前期均闰那適到受城如右消息得動靜

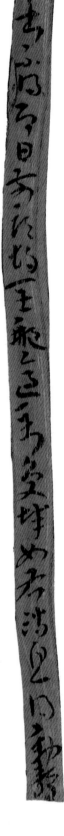

6

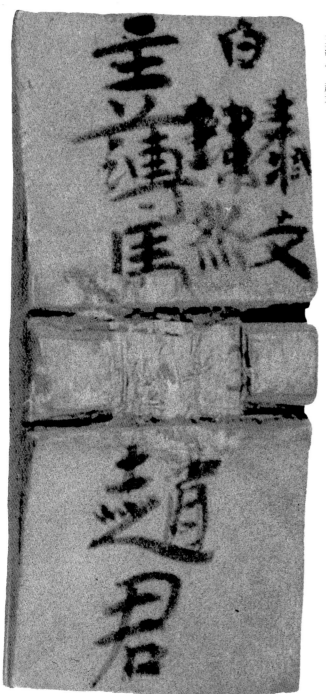

泰文

白
　瑋然
主薄馬
　　趙君

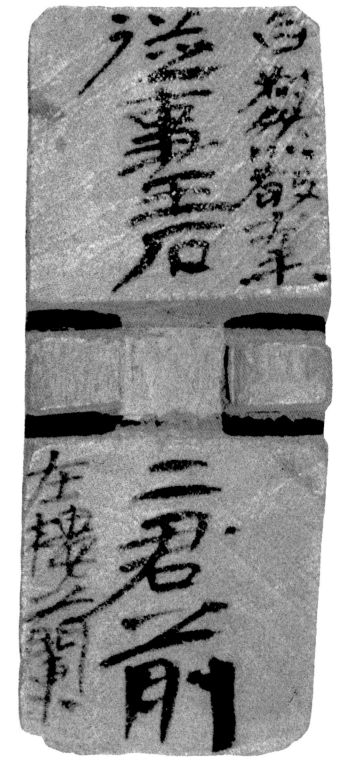

白叔然敬奏
從事王石
　二君前
在樓蘭

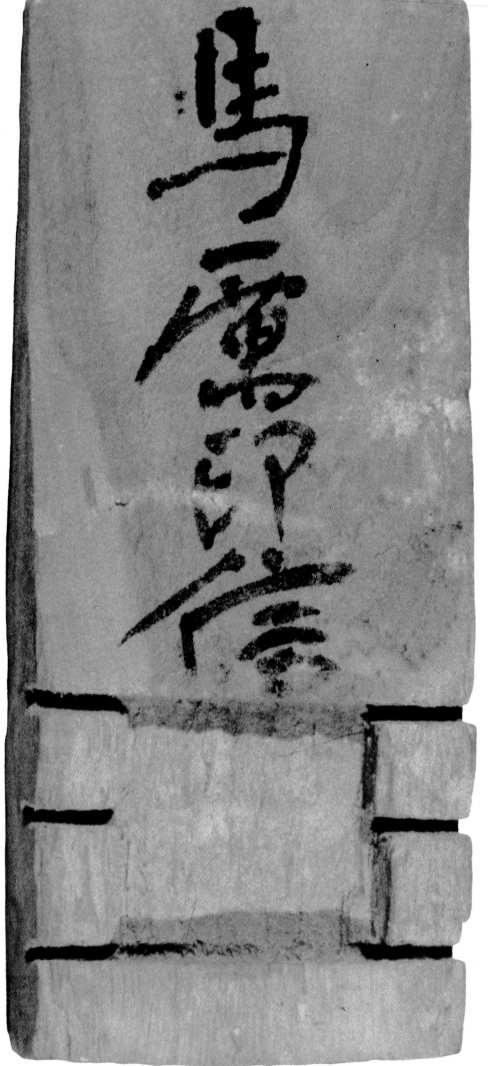

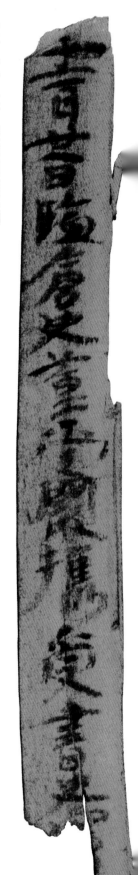

十二月廿一日監倉史董受闞攜受書史□

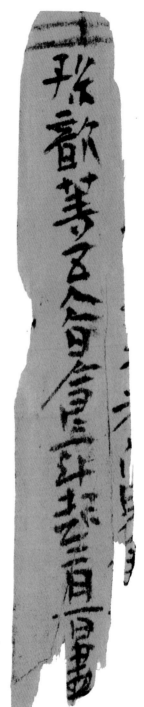

出　孫歆等五人日食一斗起二月一日盡

書史衛登皆來受橐詑各

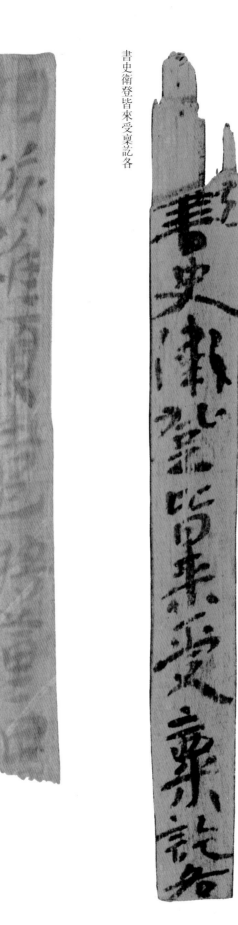

相恢稚須遣將董思

9

王仲新餉

王仲新餉

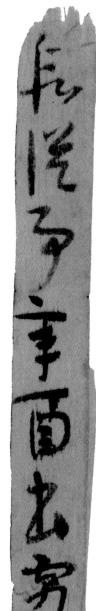

假從事辛酉書寄

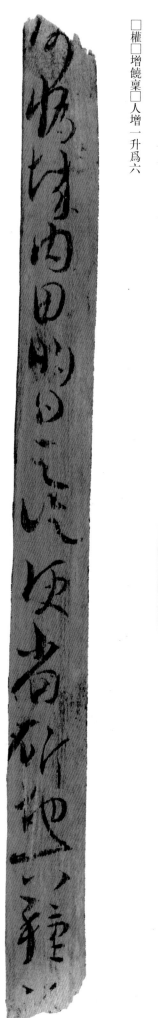

何將城內田明之芑便當斫地下種□

□權□增饒裏□人增一升爲六

10

出粟七斛六斗五升給稟
張□十人作祭里
—— 右稟三百卅四斛三斗四升

右出小麥二斛六斗

當步行六日矣重□前後流離之

叔機大麥七斛

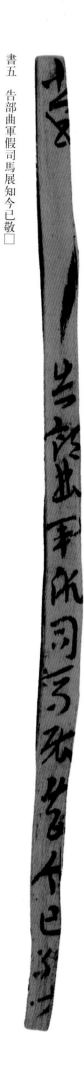

恐斷避□隨頓道遠營

計沃芷一口少百七十八匹八尺八寸六分玉芷一口償布百六十

書五　告部曲軍假司馬展知今已敬□